L'ART
ET
LE COMÉDIEN

PAR

C. COQUELIN

de la Comédie-Française

QUATRIÈME ÉDITION

PARIS

Société d'Éditions Littéraires et Artistiques

LIBRAIRIE PAUL OLLENDORFF

50, CHAUSSÉE D'ANTIN, 50

Tous droits réservés.

L'ART

ET

LE COMÉDIEN

DU MÊME AUTEUR :

L'Arnolphe de Molière.

Molière et le Misanthrope.

Tartufe.

Un poète du foyer : Eugène Manuel.

Un poète philosophe : Sully Prudhomme.

L'Art de dire le monologue, par Coquelin aîné et Coquelin cadet, de la *Comédie Française*.

L'Art du Comédien.

L'ART ET LE COMEDIEN

Depuis quelque temps, on s'est beaucoup occupé de nous; on a discuté à propos des comédiens et du théâtre, on a voulu faire de nous des êtres à part dans l'art et dans la société; on a été jusqu'à dire que nous n'étions que de simples perroquets... Je vais essayer de prouver que le comédien est un artiste, et qu'il a sa place dans un État au même titre que tous les autres citoyens.

Qu'est-ce donc que l'*art*, et qu'entend-on

par là, sinon l'interprétation de la nature, de la vérité, plus ou moins pénétrée d'un certain rayonnement, qui n'altère pas les proportions, mais qui, néanmoins, accuse le trait ou le colore, met la vie en relief, de manière que notre esprit en soit plus vivement et plus profondément frappé?

Est-ce que le comédien ne fait pas cela?

Seulement le poète a pour matière les mots; le sculpteur, le marbre ou le bronze ; le peintre, les couleurs et la toile; le musicien, les sons : la matière de l'acteur, c'est lui-même. Pour réaliser une pensée, une image, un portrait de l'homme, c'est sur lui qu'il opère! Il est son propre clavier, il joue de ses propres cordes, il se pétrit comme une pâte, il se sculpte, il se peint!

Mais, direz-vous, ce n'est pas là travail d'artiste, parce que cette pensée qu'il réalise n'est pas la sienne, et que le propre de l'art, c'est la création. Ah! la création! Voyez si le bon sens populaire ne répond pas tout de suite à l'objection, puisque ce mot de *création* est précisément celui dont il se sert pour exprimer la première réalisation d'un rôle. Et le mot est rigoureusement vrai. Si vous ne

m'en croyez pas, croyez-en Victor Hugo, qui dit de M^lle George, dans *Marie Tudor :* « Elle crée dans la création même du poète quelque chose qui étonne et qui ravit l'auteur lui-même. »

Je trouve aussi dans les Mémoires de Marmontel (t. I^er, p. 290) :

« (M^lle Clairon) fut plus sublime encore dans le rôle d'Électre. Ce rôle, que Voltaire lui avait fait déclamer avec une lamentation continuelle, acquit une beauté inconnue à lui-même, puisqu'en le lui entendant jouer sur son théâtre, à Ferney, il s'écria : « Ce n'est pas moi qui ai « fait cela, c'est elle ; elle a créé son rôle ! »

C'est donc à la fois l'avis de Voltaire et de Marmontel, et le mot *créé* semble être une création même de Voltaire.

Voilà qui est significatif, cet étonnement du poète. Si celui-là l'éprouve, à plus forte raison les autres. Ils n'y manquent pas ; du reste, lisez leurs préfaces, leurs postfaces, souvent leurs dédicaces.

Et je vous demande la permission de vous en citer quelques-unes.

Lu sur l'exemplaire du *Fruit défendu* :

« Mon cher Régnier,

« En vous offrant ce petit livre, il m'est doux de consigner sur la première page l'expression de ma cordiale gratitude. Outre le précieux secours de votre talent, je vous ai dû les plus utiles conseils et les meilleurs encouragements.

« Recevez donc, je vous prie, en échange, les remerciements que j'adresse à l'artiste, au confrère et à l'ami.

« Camille Doucet. »

« Au grand comédien qui a créé Jean Baudry.

« Son admirateur et son ami,
« Aug. Vacquerie. »

Sur l'exemplaire de *Julie* :

« A mon cher et excellent Régnier, en le remerciant bien cordialement de son dévouement si sympathique, si empressé, si éclairé, pour l'œuvre et pour l'auteur.

« O. Feuillet. »

A propos de *Comme il vous plaira!* M^{me} Sand écrivait aussi à mon excellent maître et ami :

« Au moment où vous allez terminer le travail d'étude et de mise en scène de cet essai drama-

tique, je veux vous remercier de tant d'intelligence, de conscience et de cœur mis par vous au service de l'*art* que vous aimez et de l'auteur qui vous aime... »

Et sur l'exemplaire d'une jolie petite pièce qui fut jouée au Vaudeville, que M. Régnier avait fait répéter, et qui s'appelait la *Soupe au choux* :

LA SOUPE AUX CHOUX

Voici ma pauvre soupe aux choux
Accommodée en comédie.
Dans son écuelle de trois sous,
Avant qu'elle soit refroidie,

Ami Régnier, cher entre tous,
Souffrez que je vous la dédie.
On n'en eût pas goûté sans vous ;
On l'a, grâce à vous, applaudie.

C'est sous vos yeux, sous votre main,
Qu'Alexis, Chapuy, Saint-Germain,
Thèse, ont lutté de gentillesse :

Devant moi, simple spectateur,
Ils ont fait avec vous ma pièce.
Voilà comme j'en suis l'auteur.

<div align="right">MARC MONNIER.</div>

Victor Hugo écrivait encore, au lendemain des *Burgraves*, ce mot relatif à Geffroy :

« M. Geffroy qui, comme peintre et comédien, est deux fois artiste, et artiste éminent, a imprimé au personnage d'Otbert cette physionomie fatale que les poètes comme Shakespeare savent rêver, et que les acteurs comme M. Geffroy savent réaliser. »

Un passage curieux de Dumas père, relatif à *Henri III* :

« Quelques reproches ont été adressés à Michelot sur la manière dont il a composé son rôle. C'est à moi que ces reproches sont dûs. J'avais en quelque sorte forcé M. Michelot à jouer ce rôle d'après des documents que la critique a trouvés faux. Depuis, il lui a donné une autre physionomie, la même qu'il lui avait fait prendre d'abord, et il y a été applaudi : le procès est jugé... j'avais tort. »

A propos de Firmin :

« Il trouve dans son rôle non seulement des nuances inaperçues de l'auteur, mais de ces mots de l'âme qui vont saisir l'âme. »

Dédicace d'*Angèle* :

« Aux acteurs qui ont joué dans *Angèle*.
« Mes amis, nous avons eu un succès de famille : prenons et partageons. »

(*Il ne faut jurer de rien.*)

« A monsieur Got, pour *son* abbé.
 « Alfred de Musset. »

(*Les Caprices de Marianne.*)

« Merci pour Tibia, mon cher Got.
 « Alfred de Musset. »

(*Le duc Job.*)

« Au duc Got.
 « Léon Laya. »

(*Souvent homme varie.*)

« A l'auteur de Troppa,
 « Son débiteur,
 « Auguste Vacquerie. »

(*Maître Guérin.*)

« Mon vieil ami, une création, comme celle de Maître Guérin, est une collaboration ; je suis heureux de le reconnaître.
 « Émile Augier. »

Ce mot de collaboration se trouve employé dans une lettre charmante d'Ambroise Tho-

mas à Faure que je vous demande la permission de vous lire.

« Mon cher Faure,

« On a proclamé déjà l'immense succès que vous venez d'obtenir dans *Hamlet;* l'avenir, je l'espère, en parlera bien plus encore.

« Je m'empresse de vous adresser dès le premier jour cette partition, et je tiens à vous dire combien j'ai été heureux et touché des marques d'affectueux dévouement que vous n'avez cessé de me prodiguer pendant les longues études de notre ouvrage.

« *Notre* est le mot, car je considère comme une collaboration véritable l'autorité de votre talent, les conseils de votre expérience, et les soins constants apportés par vous, non seulement à la magnifique *création* de votre rôle, mais encore à tout l'ensemble de l'opéra.

« Moi qui ai pris une part si vive à vos premiers succès et qui ai suivi avec tant d'intérêt toutes les phases de votre brillante carrière, je me réjouis de voir aujourd'hui mon nom associé à votre récent et double triomphe de chanteur admirable et de grand comédien.

« Pour toujours, mon cher ami, votre très affectionné et tout dévoué

« AMBROISE THOMAS.

« 16 mars 1868. »

Je trouve aussi dans les Mémoires d'Halévy :

« En 1835, Nourrit joue le rôle du Juif Eléazar.

« Dans l'exposition que M. Scribe me fit du sujet de *la Juive*, de la manière dont il entendait le traiter, le rôle du chrétien Léopold, amant de la Juive Rachel, était destiné à Nourrit; le père eût été dévolu à Levasseur et le cardinal à Dabadie.

« Mais, lorsque je commençai à m'occuper de la partition, je fus frappé des accents nouveaux que donnerait à la musique la voix du ténor, la voix de Nourrit dans un rôle de père.

« Je gagnais ainsi, dans le rôle du cardinal qui est père aussi, la voix et le talent de M. Levasseur.

« M. Scribe fut de mon avis, et d'un commun accord nous donnâmes le poème à lire à Nourrit, le laissant maître de choisir son rôle. « Mon choix n'est pas douteux, nous dit-il quelques jours après, j'aurai des entrailles paternelles. » Nourrit, en s'associant ainsi à notre désir, était animé du sincère amour de son art. Le ténor tient à ses prérogatives d'*amoureux*; il craint, en se grimant, de perdre à jamais le prestige de la jeunesse, et de laisser aux spectateurs, surtout aux spectatrices, le souvenir durable d'un masque fâcheux, et l'empreinte trop hâtive de cet âge fatal que l'art du comédien est habile à cacher; mais Nourrit était assez jeune et se sentait assez fort pour affronter ce danger, et il s'y livra noblement dans l'intérêt commun. Nourrit nous donna d'excellents conseils. Il y avait au quatrième acte un finale; il nous demanda de le remplacer par un air. Je fis

la musique de l'air sur la situation donnée ; Nourrit demanda à M. Scribe l'autorisation de faire lui-même les paroles de l'air dont la musique était faite. Il voulait choisir les syllabes les plus sonores, les plus favorables à sa voix. M. Scribe, généreux parce qu'il était riche, se prêta de bonne grâce au désir du chanteur, et Nourrit nous apporta peu de jours après les paroles de l'air : « Rachel, « quand du Seigneur la grâce tutélaire. »

« HALÉVY (*Dernier souvenir*). »

Vous voyez que, lui aussi, était un collaborateur et un créateur.

Et, à propos de Frédérick Lemaître. Lamartine écrivait, dans sa préface de *Toussaint Louverture*, « qu'un grand acteur avait voilé sous la splendeur de son génie les imperfections de l'œuvre ».

Je ne nie pas qu'il ne puisse y avoir, dans ces dédicaces, une certaine exagération causée par les bons rapports d'un long travail fait en commun, et une certaine excitation à la bienveillance résultant de la joie d'un succès... on est meilleur quand on est heureux... mais je crois que la part de vérité est assez grande pour qu'il y ait là un renseignement sérieux donné par ceux-là mêmes qui sont le mieux placés pour le bien donner.

Oui, l'acteur crée, même quand il interprète un rêve de ces génies, les Racine, les Corneille, les Hugo ; même, chose plus étrange encore, si c'est un personnage pensé et posé par ces maîtres à part qui furent comédiens eux-mêmes, les Shakespeare et les Molière.

C'est qu'il y a toujours une distance considérable entre le type rêvé et le type vivant ; c'est que ce n'est pas tout que de créer une âme, il faut la loger dans un corps, et il ne suffit pas de la loger dans un corps, il faut que ce corps en soit l'expression accomplie et vivante, qu'il ait ses façons propres d'aller, de venir, d'entrer, de sortir, de s'asseoir, de rire, de pleurer, de respirer, de parler, de se taire, et que toutes ces façons d'être, d'agir et de souffrir, tiennent ensemble, constituent une individualité réelle, patente, rencontrée, reconnue, tutoyée ; et cette peau dont le bonhomme a besoin, c'est le comédien qui la lui donne.

Cette peau que le comédien prête à un rôle, même de Shakespeare, finit par lui rester si bien qu'il est tel jeu de scène, tel trait de physionomie, trouvé par Garrick ou par Kean, sans lequel on ne voit plus au théâtre *Hamlet*

ou *Othello*; il est au Théâtre-Français telle tradition, nullement mentionnée dans Molière, sans laquelle on ne se représente plus Molière, et que le spectateur, redevenu lecteur, restitue mentalement au coin de son feu, comme on restitue les lacunes d'un exemplaire incomplet.

Il y a plus. Il est tel chef-d'œuvre, en quelque façon périmé, qu'on admire à la lecture, et dont on est d'accord pour déclarer la représentation impossible, tranchons le mot, ennuyeuse, et qui l'est, en effet, si on la confie à des artistes médiocres. Mais qu'il survienne un comédien de talent, qu'il s'empare de l'ouvrage enfoui sous la poussière de l'indifférence ou du respect, qui produit quelquefois le même effet que l'indifférence; que ce comédien y entre, qu'il y répande sa force ou sa verve, et voilà la momie qui se délivre de ses bandelettes, qui redevient fraîche et vivante, et la foule accourt et s'enthousiasme, et le chef-d'œuvre oublié fait de l'argent! L'art ici ne se contente pas de créer : il ressuscite!

Ajoutons qu'ils sont rares, les chefs-d'œuvre où l'acteur n'a, si l'on veut, rien ou presque rien à mettre du sien. Bien plus fréquents sont

les rôles où l'auteur, de second, de troisième ou d'aucun ordre, laisse à son interprète tout ou presque tout à faire. Que reste-t-il de toutes les pièces classiques de l'Empire ou de la Restauration, les *Léonidas*, les *Marius*, les *Charles VI*, etc. ? Rien que le souvenir de Talma. Essayez donc de les lire jusqu'au bout. Vous arrivez au passage où vous savez que Talma était sublime et vous vous demandez, en vous grattant la tête : « Mais comment diable pouvait-il faire ? » Eh parbleu ! c'est bien simple : il créait. Vous lisez la scène, vous y trouvez de l'Arnault ou du Pichat, et c'est vide ; lui, il y mettait du Talma, et c'était vivant, et c'était grand, et c'était beau ! Et vous dites que ce n'est pas de l'art, cela ? Vous me rendrez service en me disant ce que c'est.

Je tiens que c'en est un, analogue à celui du portraitiste, par exemple. Le type que l'acteur doit reproduire (c'est une difficulté que n'a pas le portraitiste), il ne l'a pas toujours sous les yeux, il doit commencer, en quelque sorte, par le conjurer, comme les magiciens. L'auteur, si c'est un talent, un génie, suscite à son imagination la figure complète ; d'autres fois, le plus souvent, je l'ai dit, ce

n'est qu'un croquis, une maquette; d'autres fois enfin, il faut soi-même puiser dans le fonds commun, c'est à dire la nature humaine, et se peindre en idée, à force d'observations et de réflexions, la figure qu'ensuite on réalisera.

De très grands acteurs ont même cette fortune splendide de créer de toutes pièces, presque malgré leurs auteurs, des types qui subsistent à côté de ceux nés du cerveau d'un Molière. Tout le monde comprend que je vais parler de Frédérick et de son immortelle création de *Robert Macaire*.

Je vais laisser parler Frédérick lui-même, en vous lisant, dans un volume qui vient de paraître chez Ollendorff, le récit de la première représentation de *l'Auberge des Adrets*.

L'histoire de ce mélodrame sinistre transformé en une bouffonnerie, après avoir été conçu sérieusement par ses auteurs, a été tellement dénaturée, qu'il ne sera peut-être pas sans intérêt de donner la véritable origine de cette fantaisie, qui ne devait être que le prologue d'une comédie appelée dix ans plus tard à éveiller si fortement la susceptibilité de plus d'un Robert Macaire en place, ou d'un Bertrand décoré.

Lorsque la lecture, qui eut lieu au théâtre, fut

terminée, je partis découragé, en songeant que ce rôle de Macaire devait être ma première création.

Comment faire accepter au public cette intrigue sombre et ténébreuse, développée dans un style rien moins qu'académique? Comment, sans faire rire, rendre ce personnage grossièrement cynique, cet assassin de grand chemin, effrayant comme l'ogre du conte de Perrault, et poussant l'impudence jusqu'à se friser les favoris avec un poignard, tout en mangeant un morceau de fromage de gruyère !

Ce n'était même plus le mélodrame, usé, démodé, descendant un degré de plus vers l'oubli, où la loi de nature entraîne toute chose; c'était son effondrement soudain.

J'en étais arrivé à ne plus savoir vraiment à quel parti m'arrêter, lorsqu'un soir en tournant et retournant les pages de mon manuscrit, je me mis à trouver excessivement bouffonnes toutes les situations et toutes les phrases des rôles de Robert Macaire et de Bertrand, si elles étaient prises au comique.

Je fis part à Firmin, garçon d'esprit, et qui, comme moi, se trouvait mal à son aise dans un Bertrand sérieux, de l'idée bizarre, folle, qui m'avait traversé l'imagination. Il la trouva sublime! Mais il fallait bien se garder de songer à proposer cette transformation aux auteurs, convaincus d'avoir fait un nouveau *Cid*.

Bien résolus cependant à mettre, coûte que coûte, notre plan à exécution, nous arrêtâmes, Firmin et moi, tous nos effets entre nous, sans

en souffler un mot à personne, et, le soir de la première représentation venu, nous fîmes notre entrée que nous n'avions pas même simulée aux répétitions.

Quand on vit ces deux bandits venir se camper sur l'avant-scène dans cette position tant de fois reproduite, affublés de leurs costumes devenus légendaires ; Bertrand avec sa houppelande grise, aux poches démesurément longues, les deux mains croisées sur le manche de son parapluie, debout, immobile, en face de Macaire qui le toisait crânement, son chapeau sans fond sur le côté, son habit vert rejeté en arrière, son pantalon rouge tout rapiécé, son bandeau noir sur l'œil, son jabot de dentelle et ses souliers de bal, l'effet fut écrasant.

Rien n'échappa à la sagacité avide d'un public surexcité par ce spectacle nouveau et imprévu. Les coups de pied prodigués à Bertrand, la tabatière criarde de Macaire, les allusions de toutes sortes, furent saisies avec une hilarité d'autant plus grande, que le reste de la pièce fut rendu par les autres artistes avec tout le sérieux et toute la gravité que comportaient leurs rôles.

M^{lle} Levesque y avait apporté, dans son personnage de Marie, l'épouse infortunée de Robert Macaire, la même conviction qu'elle avait mise deux ans auparavant dans sa création de *Thérèse ou l'Orpheline de Genève*, et le consciencieux Baron y fut plein de bonhomie dans son malheureux Germeuil.

Les directeurs Audinot et Sénépart tenaient un

succès auquel ils étaient loin de s'attendre, car ils avouèrent avec franchise, quelque temps après, qu'ils comptaient peu sur la pièce.

Les auteurs, Benjamin Antier et Saint-Amand, qui devaient plus tard devenir mes collaborateurs dans *Robert Macaire*, prirent leur parti en hommes d'esprit et se consolèrent d'autant plus facilement de n'avoir pu faire repandre au public les larmes qu'ils avaient rêvées sans pouvoir arriver à les verser eux-mêmes, en voyant les recettes s'élever tous les soirs à un chiffre jusqu'alors inconnu.

Seul, leur troisième *complice*, un certain docteur Polyanthe. auteur dramatique par circonstance, qui, s'il ne s'était pas fort heureusement arrêté, fût arrivé à tuer autant de mélodrames que de malades, me voua une rancune implacable.

Il allait criant partout que j'avais assassiné sa pièce!

Celui-là, du moins, avait des entrailles de père.

Et de quelle aide encore lui étaient les auteurs dans le *Vieux Caporal*, où il jouait un rôle muet, et dans *Paillasse!* Et dans combien d'autres rôles encore! Il faut se rappeler que le même homme qui inventa *Robert Macaire* fut aussi le prodigieux interprète de *Ruy Blas;* on comprend alors la force de l'expression qu'emploie Victor Hugo pour rendre compte de cette soirée du 8 novem-

bre 1838, qui fut pour Frédérick, dit-il, non une représentation mais une *transfiguration*. Voilà le mot propre : c'est le suprême effort de l'art du comédien.

Et ne pourrait-on appliquer ce beau mot de transfiguration à Régnier, quand il jouait *La Joie fait peur*, *Gabrielle*, *l'Aventurière* ou *Romulus* ; à Samson, pour le pair de France de la *Camaraderie*, le marquis de *la Seiglière*, Bertrand de Rantzau, ou le Sganarelle de *Don Juan* ; à Delaunay, quand il joue Fortunio, Perdican, ou ce délicieux Horace de l'*École des Femmes* ; à Got, qu'il soit le *Duc Job*, *Giboyer*, ou son incroyable abbé de *Jurer de rien* ; à Dumaine dans *Patrie* : à Saint-Germain dans *Bébé* ?

Je n'en finirais pas s'il fallait citer les créations de tant d'artistes de grande valeur.

Les souvenirs que je viens d'évoquer me remettent en mémoire aussi un des arguments qu'on emploie contre nous. L'acteur ne crée pas, dit-on, parce qu'il ne reste rien de lui après sa mort. C'est, en effet, le grand malheur de notre art ; Talma le déplorait à sa dernière heure. Ce n'est cependant pas une vérité absolue, puisque Frédérick, lui, nous

venons de le voir, a laissé derrière lui un type qui n'est pas près de mourir. Mais cela fût-il rigoureusement vrai, en quoi cela nous empêche-t-il d'exercer un art, que les créations de cet art soient périssables ? Celui du comédien est-il le seul dans ce cas ? Que reste-t-il d'Apelle et de tous les peintres antiques ? Un souvenir, comme de l'acteur Callipide, contemporain de Phidias. La durée des créations de l'art ? Hélas ! c'est une question de plus ou de moins. Que d'œuvres sublimes de poésie, de peinture, de sculpture, sont évanouies pour jamais ! Autre chose est la création, autre chose est la fixation. Le marbre dure plus que la toile, les vers durent plus que le marbre, mais le temps mord sur tout. Supposez que, par l'effet d'une loi naturelle, fatale, à l'heure où Michel-Ange expira, du même coup de marteau, invisible, la mort ait réduit en poussière toutes ses œuvres, de *Moïse* au *Jugement dernier* : parce que la destruction de l'œuvre et de l'ouvrier se serait faite en même temps, auriez-vous dit : Michel-Ange ne fut pas un artiste, il ne créa point ?

Le comédien est dans ce cas. Ses statues tombent avec lui. Il n'en reste, comme de

celles de Praxitèle, que des traditions, quelquefois mieux, plus souvent moins. Je le répète, c'est le malheur de notre art; il nous frustre de cette consolation suprême des talents méconnus : l'appel à la postérité. Mais enfin, c'est un malheur; ce n'est pas une diminution. Il faut nous en plaindre, voilà tout; nous en aimer davantage peut-être, ô cher public commisératif, puisque tu es à la fois pour nous le présent et l'avenir, et que notre immortalité expire avec l'écho de tes applaudissements !

J'ai prononcé le mot de tradition : c'est par là en effet que nous nous survivons, quelquefois aussi par l'ébranlement qu'un d'entre nous, plus puissant que les autres, espèce de coryphée de l'art, imprime à toute une époque. Un grand acteur suscite des pièces. Tel Burbage au temps de Shakespeare, tel Frédérick ou Bocage. Un autre crée une école, fait une révolution dans le costume, dans la diction, dans l'interprétation générale des chefs-d'œuvre, et semble ainsi les renouveler.

Donc le comédien est un artiste.

Et maintenant quel est son but ?

Mon Dieu! on peut dire, d'une manière très générale, que c'est le même que celui des femmes : plaire.

Seulement, pour un acteur soucieux de soi-même et de son art, c'est de plaire en satisfaisant les instincts nobles ou délicats du public; en charmant par le spectacle du beau; en transportant par le spectacle du grand; en faisant sainement rire ou réfléchir par la représentation du vrai.

Quant à discuter si les comédiens sont utiles, c'est-à-dire si le plaisir, qu'ils procurent et que je viens de définir, est profitable à l'humanité, c'est évidemment discuter l'utilité même du théâtre, et je renvoie à ce qu'ont dit à ce sujet les maîtres intéressés, les Corneille, les Molière, les Shakespeare, et dans l'antiquité même, Aristote, dans son chapitre... sur la question.

Il me paraît, quant à moi, bien puéril de révoquer en doute l'utilité d'une institution qui répond à un besoin si manifeste de l'humanité.

Dès l'âge de la pierre, brute ou polie, ce besoin engendrait déjà les pantomimes sauvages, les simulations de défis, de combats.

Après le déluge, — on voit que j'y passe tout de suite, — on le retrouve dans les religions, *inspirant ces mystères* où se jouaient de véritables drames, comme la Mort et la Résurrection d'Adonis. Tous les peuples primitifs ont eu de semblables représentations. Partout où la société existe, on retrouve le théâtre, et c'est toujours au moment où elle sort victorieusement de la barbarie, que lui-même revêt sa forme définitive et prend son magnifique essor. Il est par excellence un art de paix et de civilisation ; et c'est chez les races aimables et sociables par excellence, les Grecs et les Français, qu'il atteint le plus haut degré de splendeur, et de chez elles qu'il rayonne sur le monde antique ou moderne.

Que fait le théâtre effectivement ? Il met l'homme en face de lui-même. Il lui peint ses destinées. Car le théâtre étant chose multiple, son utilité est diverse, et va de l'amusement simple et de la pure détente physique aux plus hautes leçons morales. Un vaudeville bon enfant de Labiche, qui nous rend une minute bon enfant comme l'auteur, est profitable d'une autre façon que l'*Horace* ou le *Cinna*. Et puisque je touche en passant à

l'œuvre de Corneille, il me paraît difficile de nier qu'on n'y trouve autant et plus de profit que dans le plus beau traité des devoirs, et que son répertoire ne soit, dans les moments de trouble ou de danger, comme une réserve nationale de patriotisme et de dignité ; mais enfin l'utilité du théâtre ne fût-elle pas toujours si haute, ne nous corrigeât-il pas de nos vices, comme il en a la prétention, en nous montrant nos infirmités communes, en nous faisant rire ou pleurer, il nous apprend à nous supporter mutuellement, à nous pardonner les uns les autres, à nous plaire les uns avec les autres ; en un mot il nous rend plus sociables, il nous rend plus humains.

Une question divise en deux camps les gens de théâtre, à savoir si l'acteur doit partager les passions de son rôle, pleurer pour faire pleurer, ou bien s'il doit rester maître de soi, même dans les mouvements les plus passionnés, les plus emportés de son personnage, n'éprouver aucun des sentiments qu'il exprime, en un mot, pour émouvoir plus sûrement, ne pas être ému soi-même, ce qui constitue le *paradoxe* de Diderot.

Eh bien! je tiens que ce paradoxe est la vérité même et je suis persuadé qu'on n'est un grand acteur qu'à la condition de se gouverner absolument et de pouvoir exprimer à volonté des sentiments qu'on n'éprouve pas, qu'on n'éprouvera jamais, que, selon sa propre nature, on ne pourrait pas éprouver.

Et c'est pour cela que notre métier est un art! Et c'est pour cela que nous créons!

La même faculté, qui permet au poète dramatique de faire surgir de son cerveau, armé de toutes pièces, un Tartufe ou un Macbeth, bien qu'il soit, lui poète, un franc honnête homme, permet au comédien de s'assimiler ce personnage, d'en monter et d'en démonter à l'aise et comme il lui plaît les ressorts, sans cesser un moment d'être, lui, tout autre, et de rester parfaitement distinct, comme le peintre reste distinct de la toile.

Le comédien est au dedans de sa création, voilà tout.

C'est du dedans qu'il tire les ficelles qui font exprimer à ses personnages toute la gamme des sentiments humains; et ces ficelles qui sont ses nerfs, il faut qu'il les ait toutes dans sa main et qu'il enjoue comme il l'entend.

Je ne dis pas que cela aille sans fatigue; cela peut aller jusqu'à l'épuisement; c'est affaire de tempérament, cela; mais il faut diriger sa dépense!

Le comédien compose son personnage. Il prend dans son auteur, il prend dans la tradition, il prend dans la nature, il puise dans ce qu'il sait lui-même des hommes et des choses, dans son expérience, dans son imagination; bref, il fait son travail; son travail fait, il a son rôle, il le voit, il le tient, il l'habite, il ne lui appartient pas!

C'est ce qui fait que le véritable acteur est toujours prêt. Il peut prendre son rôle à n'importe quel moment et susciter immédiatement l'impression qu'il désire. Il commande au rire, aux larmes, à l'épouvante; il n'a pas besoin d'attendre qu'il soit saisi lui-même et que la grâce d'en haut l'illumine.

Talma jouait Hamlet un soir. En attendant son tour, il causait dans la coulisse avec un ami; l'avertisseur le voit souriant, distrait, s'approche : — « Monsieur Talma, cela va être à vous! » — « C'est bien, c'est bien, j'attends ma réplique. » Sa scène, la scène du spectre, devait commencer dans la coulisse même et

le spectateur entendre Talma avant de le voir. Il continue sa causerie, très gai, la réplique arrive, il serre la main de son interlocuteur, et, le sourire encore aux lèvres, cette main amicale dans la sienne,

..... *Fuis, spectre épouvantable!*

et l'ami recule, effaré, et le frisson tombe dans la salle!

Cela empêche-t-il d'être naturel? Nullement. Mais le cerveau de l'artiste doit rester libre et les émotions, même les siennes propres, doivent expirer sur le seuil de sa pensée. Ce sont deux domaines différents. L'acteur est-il le seul chez qui ait lieu ce phénomène? Qu'on me permette de citer un fait, bien qu'il semble en dehors de mon sujet.

Un ami de Victor Massé me l'affirmait encore ces jours-ci : c'est au chevet de sa mère, qu'il adorait, de sa mère malade de la maladie dont elle allait mourir, et tout espoir de guérison perdu; c'est là, c'est alors que le maître, inspiré à travers la plus poignante douleur, composa, quelle musique, croyez-vous?... Celle si claire, si vive et si gaie des *Noces de Jeannette!*

Et les exemples abondent de cette mutuelle indépendance du cœur et de la tête chez l'artiste. Un autre m'aidera à conclure:

Il s'agit encore de Talma. On raconte que, lorsqu'il apprit la mort de son père, il poussa un cri déchirant, si déchirant, si sincère, si beau enfin, que l'artiste, toujours à l'affût dans l'homme, en prit note immédiatement, et qu'il lui vint la pensée de s'en ressouvenir plus tard au théâtre. Ce trait caractéristique montre l'artiste planant en quelque sorte sur ses émotions propres et se les soumettant pour en former le trésor où il puisera ensuite. De même que leurs douleurs servent aux poètes à écrire de beaux vers, de même les nôtres peuvent nous servir à créer de beaux rôles.

Vous retrouvez dans ce trait le même homme qui, au lit de mort, regrettant non pas la vie, mais l'art, qui était l'intérêt et l'honneur de sa vie, considérait de l'œil de l'artiste son pauvre corps amaigri et souffrant, et disait à un ami, en tirant entre les doigts la peau décharnée de son cou : « Cela aurait bien fait dans Tibère ! » — C'est qu'en effet, s'il l'avait pu, il aurait traîné sur la scène son prochain cadavre pour y incarner le tyran ! Là, il aurait

laissé passer de sa souffrance et de sa maladie ce qu'il en aurait fallu à la vérité de son rôle, et il aurait commandé au reste de n'être pas ! De même — j'y reviens — qu'en répétant au théâtre son sanglot d'orphelin, il aurait su dominer son émotion propre, que dis-je, il n'en aurait pas éprouvé ! Dans les deux cas, il eût été acteur, et rien qu'acteur, maître et souverain de tout ce qu'il avait d'humanité en lui, acteur assez grand pour se faire, sans le concours de la maladie, le facies aigu et le cou décharné de Tibère, du moins pour trouver tout seul, sans avoir perdu son père, par la seule lumière de son génie, le cri que la nature arracha par force de ses lèvres.

Donc l'acteur ne doit pas être ému. Il n'en a pas besoin, pas plus qu'un pianiste n'a besoin d'être au désespoir pour jouer la marche funèbre de Chopin ou de Beethoven. Il la sait, il ouvre son clavecin, et vous êtes empoigné. Il y a gros à parier, au contraire, que s'il s'abandonnait à quelque douleur personnelle, il la jouerait de travers ; et, par analogie, qu'un acteur qui considérerait ses émotions propres autrement que comme des matériaux à utiliser, ou qui ferait absolument siennes

les passions de son rôle, serait exposé à s'en tirer assez mal. L'émotion bégaie et sanglote, entrecoupe la voix ou la brise. On ne l'entendrait plus. L'effet naturel de la passion est de nous enlever le gouvernement de nous-même. La tête part ; et pourquoi voulez-vous qu'on fasse bien plutôt que mal, quand on ne sait plus ce qu'on fait ?

Une certaine excitation peut ne pas nuire ; mais je ne ferai jamais grand fonds sur l'esprit ni sur l'amour de quelqu'un qui n'en aurait qu'après le champagne ou les truffes !

Se fier à l'inspiration est donc, à mon sens, une erreur ; elle peut, comme l'esprit saint dans la chanson de Béranger, refuser de descendre, et tous les cris du monde alors et les gestes les plus éperdus n'y feront que blanchir.

Je ne veux pas nier ce qu'on appelle les éclairs du génie ; mais je pense que le génie se trahit bien mieux par une pleine et constante possession de soi, que par des intermittences, sublimes, si l'on veut, mais incohérentes, espèces d'atouts qu'on retourn par hasard.

Et puis rien n'est plus propre à faire jaillir

les inspirations qu'un bon travail préparatoire ; et, pour revenir à la comparaison, pour faire descendre l'esprit, il faut se mettre en état de grâce, c'est-à-dire féconder son cerveau par la méditation et la pratique constante de ses rôles.

L'opinion que je soutiens a été celle de tous les comédiens véritablement grands : Talma, Rachel, Samson, Régnier, M^{me} Dorval même... L'opinion opposée est un préjugé de la foule. C'est en vertu de ce préjugé que cette même foule qui ne souffrirait pas, avec raison d'ailleurs, que l'acteur laissât percer à travers son rôle ses propres sentiments, ses chagrins de ménage, et qui consent, qui ordonne que nous jouions des rôles à se tordre de rire, quand nous n'avons parfois envie de nous tordre que de douleur ; c'est en vertu, dis-je, de ce préjugé naïf, que cette même foule attend à la porte du théâtre le traître de la pièce pour lui faire un mauvais parti. Quand M. Prévost jouait à la Porte-Saint-Martin le rôle d'Hudson Lowe, il était obligé de se faire accompagner à la sortie.

Je devrais en rester là de ce sujet ; mais, pendant que je vous la contais, cette histoire

de Talma m'en rappelait une autre, bien douloureuse, et que je ne puis m'empêcher de vous dire, parce qu'elle est charmante. Un matin du printemps de 1849, un père traversait le pont des Arts avec sa petite fille, une délicieuse enfant, et, comme elle avait la fantaisie de courir, lui, comme un enfant aussi, courait après elle ; et, la rattrapant à la volée, il la soulevait jusqu'à ses lèvres et l'embrassait d'un mouvement admirable de paternité heureuse. « Bravo ! » dit gaiement quelqu'un derrière eux ; et deux mains applaudirent comme au théâtre. Celui qui applaudissait, c'était Émile Augier ; le père, c'était Régnier ; et Régnier, rappelant le mot fameux d'Henri IV surpris jouant avec ses enfants : « Êtes-vous père, monsieur l'ambassadeur ? » demanda-t-il en riant.

Trois mois après, le père et son illustre ami revenaient du cimetière, hélas ! où ils laissaient l'enfant ; et, rentré chez lui, Augier, qui remaniait alors le cinquième acte de *Gabrielle*, y ajoutait ces vers :

Nous n'existons vraiment que par ces petits êtres
Qui dans tout notre cœur s'établissent en maîtres.

Qui prennent notre vie et ne s'en doutent pas
Et n'ont qu'à vivre heureux pour n'être pas ingrats.

Et ces vers, si charmants et si vrais, à quelque temps de là, le père lui-même les disait sur la scène, imposant comme artiste silence à ses douleurs, ou plutôt, par une espèce de courage propre à notre art, les pétrissant avec celles de son rôle pour en faire une création admirable... Et c'est pour le remercier et consacrer ces souvenirs qu'en lui envoyant sa brochure, Augier écrivit sur la première page des strophes que j'ai là :

GABRIELLE

A mon ami Régnier.

Vous souvient-il du jour où je vous rencontrai,
Le père avec la fille? un jour de mois de mai,
 Ou d'avril, ce me semble.-

Vous couriez sur le pont comme des écoliers,
Épanchant en propos tendres et familiers
 Le bonheur d'être ensemble.

Et vous étiez si bien de tout le reste absents,
Qu'en vos bras tout à coup, sans souci des passants,
 Vous l'avez embrassée.

Ce gai débordement d'un cœur heureux et plein
Et ce joyeux baiser, vers un monde serein,
 Émurent ma pensée.

Le reflet d'un bonheur, hélas, si tôt perdu,
Comme un tiède rayon dans mes vers répandu,
 Pour vous y brille encore

Et met notre amitié, pauvre cœur désolé,
Sous l'invocation de votre ange envolé
 Qui les a fait éclore. .

<div style="text-align:right">Emile Augier.</div>

Je reviens à mon sujet.

Ici se pose la question, si controversée, de la convention au théâtre, et par opposition du réalisme, du naturalisme, comme on dit aujourd'hui.

A mon avis, rien n'est beau, rien n'est grand hors de la nature ; mais, me voici encore une fois forcé de le répéter, le théâtre est un art, et, par conséquent, la nature ne peut y être reproduite qu'avec cette espèce de rayonnement ou de relief sans lequel il n'est point d'art.

Je dirai plus, la nature pure et simple ne produit qu'un effet médiocre au théâtre.

Et il est bien aisé de le comprendre. Multipliez les artifices de mise en scène, faites des miracles de décoration, ruinez-vous en accessoires insensés d'exactitude, en costumes à ravir d'aise les bénédictins et les collectionneurs, vous ne ferez pas, vous ne pourrez pas faire que le milieu où se meut une action de théâtre soit le milieu de la réalité.

Vous êtes au théâtre et non dans la rue ou chez vous. Si vous mettez sur la scène l'action de la rue ou du chez soi telle quelle, il se produira quelque chose d'analogue à ce qui arriverait si vous y mettiez, sur une colonne, une statue de grandeur naturelle : elle ne paraîtrait plus de grandeur naturelle !

Vous avez un milieu spécial : il faut vous y approprier.

Prenons un exemple : la voix. Si je parle sur la scène comme dans un salon, de ce même ton aimable dont je vous demande des nouvelles de votre santé, je ne serai ni compris, ni même entendu. Autre chose est votre chambre, enjambée en trois ou quatre pas, autre chose cet immense vaisseau où quinze à dix-huit cents personnes m'écoutent et ont toutes également le droit de m'entendre. Pour y

produire un effet d'égale valeur à celui que je produirais entre les quatre murs de votre chambre, si j'y causais avec vous en tête-à-tête, il faut que j'élève la voix, que j'accentue plus nettement, et, pour être bien compris, que j'introduise dans mon langage des intentions que, dans l'intimité, je n'aurais nul besoin d'y mettre, attendu que, dans l'intimité, vous seriez au courant de mon personnage.

Il y a là une convention nécessaire. Elle en entraîne de toutes semblables dans le geste. Et ce sont en somme des lois d'optique. Étant donné ce milieu, la scène, isolée, exhaussée, illuminée, et cet ensemble de conventions, la rampe, les coulisses, les décors, les acteurs même, — car un acteur est une convention, — il faut de toute nécessité, pour produire l'illusion de la vie sur les spectateurs rassemblés, modifier dans le sens de ce milieu les conditions de la vie.

Je ne puis guère entrer dans le détail de ces conventions nécessaires ; cette étude est trop spéciale, trop technique ; mais je dois noter un point essentiel, c'est que, comme l'illusion de la vie doit être produite sur ces quinze ou dix-huit cents personnes rassem-

blées qui s'appellent le public, il faut tenir compte de l'état intellectuel de ces personnes, de leur degré de culture. L'illusion de la vie ne se produit pas sur le public parisien avec les mêmes conventions que sur un public de sauvages; un public d'enfants se contente de celles, fort grossières, que met en œuvre Guignol, et il n'en fallait pas beaucoup plus au public de Shakespeare; nous sommes plus difficiles aujourd'hui. En un mot, la loi du grossissement, du relief, subsiste éternellement, parce que c'est une loi de l'art; mais les conventions changent avec les temps et les hommes.

Les mœurs plus rudes de nos ancêtres faisaient peut-être une nécessité de théâtre des roulements d'yeux et des roulements d'*rrr*. Les mœurs apaisées d'aujourd'hui rendent superflu cet excès de grossissement. Le diapason a baissé.

Je ne suis point du tout pour qu'on chante, et je déteste l'emphase; mais si, par exemple, il survenait demain, comme en 1830, un ébranlement général d'intelligence; si le public, surexcité, devenait passionné, violent, excessif, je considère comme probable qu'il

s'ensuivrait au théâtre une révolution du même genre ; et il faudrait hausser le diapason pour nous trouver d'accord.

En traitant cette question au passage, je me place, on le voit, au point de vue particulier du comédien. Si j'avais à examiner les choses de plus haut, je renverrais à la très belle préface que M. A. Dumas fils vient de mettre en tête de l'*Étrangère.* J'ai la satisfaction d'être du même avis que ce maître, fils d'un maître aussi dont il a tant hérité, — j'entends au théâtre. — M. Alexandre Dumas me semble avoir admirablement défini l'art et indiqué les raisons pour lesquelles l'interprétation absolue de la vérité est impossible sur la scène.

Je me résume. Il ne faut pas détruire la vérité au théâtre, à force de conventions ; mais il ne faut pas, à force de vérité, détruire l'illusion du théâtre ; et j'entends par là le plaisir qu'on vient y chercher, — ce plaisir du théâtre, composé certainement de l'illusion qu'on a d'une action vraie, mais accompagné d'un sentiment de sécurité personnelle, et de la conviction intime qu'on n'assiste qu'à une illusion.

C'est ce sentiment de sécurité qu'il ne faut pas détruire ; si, à force de réalités ou d'artifices, vous faites oublier trop absolument au spectateur qu'il est au spectacle, il ne s'amusera plus ; il sera acteur au lieu de spectateur, et, qui pis est, acteur dupé, puisqu'il sera le seul sincère.

Le plaisir du théâtre est analogue à celui du sage de Lucrèce, qui aime à contempler du bord les orages. Si vous poussez ce sage à la mer, il n'éprouvera plus aucun plaisir.

Donc, procurez l'illusion de la vérité, mais l'illusion seulement. Il y a tout un ordre de sentiments et de sensations qu'il est bon de ne pas soulever au théâtre, par cette raison sans réplique qu'ils empêcheraient d'y aller. Lesquels ? C'est affaire à vous, acteurs ou auteurs, de le flairer, car c'est le plus souvent affaire de nuances et de délicatesse. Mais je prends un exemple : Paulin Ménier, dans le *Courrier de Lyon*.

Il a eu là une création digne des maîtres. Avec quel art exquis cette figure de drôle était composée ! Le geste ! la grimace ! Et cet accent, inimitablement canaille ! Rappelez-vous !...

Était-ce assez nature? Mais quoi? C'était
réel : ce n'était pas répugnant ; c'était effrayant : ce n'était pas affreux. C'était de l'art,
et de l'excellent. Il y avait là le rayon, ce qui
fait qu'un Téniers ou un Jean Steen est un
chef-d'œuvre. Le spectateur, amusé ou terrifié, n'était pas révolté ; il n'avait pas envie de
s'en aller. Notez cela, je vous prie ; il ne faut
pas que le spectateur ait envie de s'en aller.
C'est peut-être bourgeois, ce que je dis là,
mais c'est que je ne vois pas bien comment
le théâtre pourrait subsister sans public.

Mais, s'écrieront les purs, le théâtre n'a-t-il
donc que ce but : l'amusement? Alors, montrez des femmes !

Je ne dis pas cela. Non que je m'oppose à
ce qu'on montre des femmes, si l'art y trouve
son compte, c'est-à-dire si, en les montrant,
c'est le plaisir du théâtre que vous suscitez
chez le spectateur, et non pas un plaisir d'ordre plus intime, j'allais dire plus secret. Mais
je n'oublie pas la maxime : « *Castigat videndo
mores.* » Seulement, je la veux tout entière.

Oui, le théâtre châtie les mœurs, mais en
riant. Supprimez ce petit gérondif : *ridendo*,
vous supprimez le théâtre, vous le changez.

en lieu de pénitence; or, une loge, même grillée, n'est pas un confessionnal. Si le théâtre était cela, êtes-vous bien sûrs qu'il se trouverait dix-huit cents personnes pour y venir tous les soirs? Des moralistes sévères assurent que les hommes, les femmes aussi, cherchent parfois à l'église le plaisir du théâtre; mais je ne leur ai pas ouï dire qu'ils ou qu'elles cherchent au théâtre les édifications de l'église.

Et il est bien entendu que je traduis le mot *ridendo* de la manière la plus large; ce n'est pas seulement le rire que cela veut dire, mais plus généralement le plaisir, ce que j'ai appelé le plaisir du théâtre, espèce de satisfaction, je le répète, mêlée d'illusion et de vérité, à doses inégales, suivant le genre; plaisir, en somme, qui n'est qu'une variété, très spéciale et très vive, de cette délectation que produit l'art, quel qu'il soit.

J'ai tâché d'établir que le comédien exerce un art, que cet art a ses difficultés, son utilité, sa grandeur; je voudrais conclure en recherchant quelle est la place du comédien dans notre société.

Chez les Grecs, les véritables aïeux du théâtre, le comédien était fort considéré. On se souvient de Callipide, qui commanda les flottes d'Athènes, sans pour cela renoncer au masque ni à la lyre.

C'est que les représentations théâtrales avaient alors un caractère religieux et patriotique. Elles étaient issues du culte de Bacchus, et le prêtre du dieu y présidait toujours.

A ces concours admirables où luttaient Eschyle et Sophocle, toute la Grèce conviée accourait battre des mains dans l'amphithéâtre immense, et c'étaient comme les expositions universelles de ce temps-là, quelque chose, du moins, comme la nôtre, celle du 1er mai et du 30 juin!

Le chœur des tragédies, c'était, en quelque manière, le peuple même, et, par la bouche du coryphée, dans les parabases d'Aristophane, il délibère des affaires de l'État, dans un langage digne d'Athènes, de cette Athènes qui fut jadis ce qu'est aujourd'hui notre Paris, l'adoration des penseurs et la folie de tous les hommes!

Au moyen âge, le théâtre eut quelque

chose encore de ce caractère, réserves faites de la valeur poétique des œuvres.

C'est dans l'église aussi qu'il naquit avec les *mystères :* et les confrères de la Passion sont les ancêtres directs du Théâtre-Français.

Dans l'immensité des représentations théâtrales, qui duraient jusqu'à des semaines, dans leurs échafauds publics, dans le concours des populations qui s'y pressaient, on revoit une ressemblance grossière des fêtes dramatiques d'Athènes; comme aussi dans les hardiesses de langage de ces vieilles compositions, très licencieuses de formes, quelquefois très audacieuses de pensée, on retrouve, avec des couleurs plus crues, j'allais dire plus naturalistes, les libertés salées d'Aristophane.

L'église alors et la comédie fraternisaient. Le décor en témoignait : le ciel en haut, avec ses cases hiérarchiquement distribuées, et la gueule effroyable de l'enfer au-dessous.

D'où vient donc que l'église, si maternelle pour les *mystères* et les *moralités,* s'est depuis brouillée si fort avec nous?

Je crains fort que la brouille ne date du temps des *soties,* du temps de ce cher Grin-

goire, avec qui j'ai quelque peu vécu... dans une existence antérieure.

Oui, je crains que la brouille n'ait commencé alors, avec les hardies satires dramatiques de cet excellent et malheureux ami, lequel osa mettre en scène, comme on sait, sous le costume de *mère-sotte*, notre mère-église elle-même, et Sa Sainteté le pape sous le pseudonyme transparent de *l'homme obstiné*.

Les affaires se gâtèrent dès lors, mais c'est plus tard, avec Molière, que toute réconciliation devint impossible. Et, dans l'antipathie qu'on nous a vouée, il est difficile de ne pas démêler un ressentiment de *Tartufe*.

Nous sommes enveloppés dans la proscription de Molière... Ce n'est pas de cela que je me plains.

C'est là, je crois, c'est dans les rancunes suscitées par cette œuvre immortelle, que réside l'explication du chemin parcouru depuis l'acteur Genest, que l'église canonisa, jusqu'à l'acteur Molière, qu'elle refusa d'enterrer.

Il faut convenir toutefois qu'elle s'est radoucie depuis. Elle nous souffre parfois chez elle; elle consent à nous enterrer, peut-être même avec plaisir... mais il subsiste encore

bien des traces de l'excommunication majeure prononcée contre nous jadis; cette sorte d'indignité, qui pesa si longtemps sur le comédien, reste toujours un article de foi pour bien des gens, même éclairés; en un mot, le préjugé est debout, il règne, avec les adoucissements qu'y ont apportés nos mœurs, plus humaines depuis la Révolution.

Et, de fait, il est assez naturel qu'une forme de la pensée, aussi vivante et aussi vibrante que le théâtre, soit regardée avec inquiétude et méfiance par tous les vieux corps constitués, qu'une certaine animation de la pensée effraie. Encore aujourd'hui, près de cent ans après la *première*, je doute que la magistrature sorte, très disposée à l'indulgence, d'une représentation du *Mariage de Figaro*.

Mais d'où vient que sur le public, même libéral, le préjugé garde encore tant de puissance? Car beaucoup nous reçoivent, nous invitent même, que l'idée d'une égalité parfaite gêne encore confusément. On nous choie, on nous adore, — je parle pour les comédiennes, cette fois, — mais si nous passons certaines limites, si nous laissons percer quelque prétention à certains droits, halte-

là! Le préjugé se dresse et fulmine comme au bon vieux temps.

Je ne veux pas parler des droits qu'on se croit contre nous. Je ne récriminerai pas contre le sifflet, qui est certainement le plus désagréable de tous les bruits, mais qui est une forme que le public a le droit de donner à son mécontentement, droit placé sous la garantie sacro-sainte d'un vers de Boileau.

Ni contre les pommes cuites, ce gaspillage de comestibles étant devenu un incident rare, même en province.

Ni contre les excuses qu'un public, parfois plus despotique que ne le devraient permettre la charité chrétienne ni même la simple justice, exige de temps à autre de quelque comédien en désarroi, ou, qui pis est, de quelque actrice énervée, souffrante, peut-être, à qui son rôle échappe, ou la patience.

Ni des cabales... je m'arrête; mais qu'est-ce que tout cela prouve, si ce n'est l'espèce de sujétion où le public, souvent à son insu, veut maintenir encore le comédien, esclave plus ou moins favori de son bon plaisir? Sujétion plus sensible en province, où les vieilles mœurs se conservent, préjugés compris; où d'ail-

leurs les comédiens, n'étant qu'oiseaux de passage, ne peuvent guère avoir avec le public ces relations suivies, qu'un peu de talent d'un côté et de bonne grâce de l'autre transforment aisément en commerce d'amitié!

Et enfin supposons que Molière renaisse. Certes, en considération des chefs-d'œuvre qu'il vous donnerait, vous lui pardonneriez de se produire sur la scène ; sans aucun doute, M. le président de la République, pas plus fier en cela que Louis XIV, se ferait un plaisir de faire mettre pour lui une rallonge à sa table, ne fût-ce que comme électeur, et lui passerait une aile de poulet du même geste avenant qu'eut autrefois le Roi-Soleil ; mais, parmi les plus fervents admirateurs de son génie, parmi ceux qui applaudiraient le plus chaleureusement l'auteur et le comédien dans le rôle d'Alceste, ne s'en trouverait-il pas encore beaucoup pour trouver mauvais que l'homme aux rubans verts devînt, par rencontre, l'homme au ruban rouge?...

De nos jours, a-t-on dit, Molière ne jouerait plus la comédie. Qu'en sait-on, en somme? Qui peut répondre, et pourquoi le sort qui le fit acteur comique avant qu'auteur ne le jet-

terait-il pas aujourd'hui dans le même roman? Car on sait quelle était sa passion pour notre art et son beau mot à Boileau, qui l'engageait, par respect pour le misanthrope, à se tirer du sac de Scapin et à quitter les planches : — « Y pensez-vous? Il y a un honneur pour moi à rester. » Un honneur, songez-y! L'honneur de Molière! Cette parole vaut qu'on la pèse : les gens comme Molière ne s'appellent pas Légion !

Une chose singulière, pénible même, pour ma vanité de Français, vanité qui, chez moi, ne dépasse pas une bonne moyenne, quoiqu'on représente celle du comédien en général comme très envahissante ; une chose pénible, dis-je, c'est que ce préjugé si vivace encore chez nous soit aboli à l'étranger.

Il n'existe pas en Angleterre, où, sans parler de Shakespeare, parce qu'il ne faut pas comparer, Garrick a son nom à Westminster à côté des plus illustres.

Il n'existe pas en Allemagne, ni en Italie, ni en Russie, ni en Belgique, où les comédiens reçoivent les distinctions honorifiques qu'on leur refuse ici ; ni en Suède, où M^{me} Ristori vient d'en être royalement l'objet, tout comme

si elle s'appelait Rosa Bonheur; ni en Autriche même, où je sais tel vieux comédien retraité, mais remontant encore sur les planches de temps à autre et fort gaillard malgré ses quatre-vingts ans, auquel il a été délivré des lettres de noblesse; l'Autriche ne s'en tient pas là, du reste, et elle vient d'envoyer l'ordre de François-Joseph à deux artistes de notre pays même, dont je puis nommer l'un, qui est le propre doyen de la Comédie-Française.

Ainsi, des monarchies, et des monarchies dont les traditions aristocratiques sont célèbres, renonceront à faire des acteurs une catégorie à part dans la société, et la France, que dis-je, la République Française y persistera, et c'est dans la terre classique de l'égalité que l'on conservera, que l'on embaumera dans les plus pieux arguments cette criante inégalité!

Ajoutez ceci, qui est plus fort : — C'est que notre répertoire est universel, que les théâtres de l'étranger vivent dessus; qu'il peut arriver à leurs acteurs de devenir membres de plusieurs ordres uniquement pour la façon dont ils interprètent nos œuvres, et cela pendant que le comédien français créateur de ces

mêmes œuvres, sera déclaré en France... *non dignus intrare.*

Une autre raison qu'on allègue m'a toujours paru des plus bouffonnes, quoique ce soit une des plus répétées, ce qui tient sans doute à ce que, selon le précepte de Figaro, elle a l'air d'une pensée. On ne peut pas, dit-on, accorder aux comédiens la... faveur rouge en question, parce qu'ils seraient forcés de la retirer au moment même où ils exerceraient l'art qui la leur aurait méritée. — Oh! Oh!... Mais voyez-vous la logique qui forcerait un sauveteur, par exemple, à garder sa croix pour plonger? Et, sans vouloir hasarder cette fois encore une comparaison malsonnante, bien qu'on ait quelquefois reproché aux servants de la maison de Molière de mettre un peu trop de solennité dans leur office, est-ce que les prêtres qu'on décore n'ôtent pas leur ruban pour monter à l'autel?

Mais quelles sont donc les raisons réelles de cette prétendue indignité qu'on veut faire peser sur le comédien?

Les coups de bâton sur les épaules, les coups de pied ailleurs? Mais ceci n'est qu'une question d'emploi, et pourquoi étendre l'excom-

munication sur un chevalier comme Delaunay, sur un commandeur comme Maubant, sur un empereur comme Ligier?

Est-ce parce que les acteurs paient de leur personne et s'exposent aux huées comme aux applaudissements?

Mais quoi donc? Sont-ils les seuls?... Je parlais de pommes tout à l'heure; mais des professeurs distingués en ont reçu successivement de cuites et de crues, et on a jeté des sous à M. Renan.

Et les orateurs ne s'adressent-ils pas directement au public aussi, et n'emploient-ils pas dans le maniement de leur art merveilleux des procédés, Dieu me pardonne, j'allais dire des trucs, qui cousinent d'assez près avec les nôtres? Je ne parle pas seulement des orateurs politiques; la chaire aussi a ses tribuns!

Est-ce, voyons, que pour remplir ses fonctions, l'acteur, bien qu'exempté du masque antique, est néanmoins forcé par la *grime* et le maquillage (pardon!) de se faire un masque de son visage? Quoi! tant de haine pour le rouge et le blanc, et les petits pots où nos dames mettent de si jolis onguents! Où vous

arrêterez-vous si vous proscrivez si durement cosmétiques et teintures, et n'y a-t-il pas, chez les gens graves, quelques perruques qui frémiront ? En réalité, toutes les raisons sérieuses, spécieuses ou simplement spirituelles, qu'on objecte au relèvement définitif du comédien, à son entrée dans le droit commun, toutes ces raisons, dis-je, se réduisent à une seule, purement instinctive, que je vais tâcher de dégager.

C'est qu'il y a dans cette abdication que fait le comédien de sa personnalité pour en revêtir une autre, dix autres, vingt autres, une espèce d'abdication de sa dignité propre et comme un reniement de la dignité humaine.

Les mots sont gros, mais, si vous refusez de les employer, que pourrez-vous dire contre les Talma et les Le Kain ? Ce n'est pas parce que le comédien peut revêtir la peau de Jocrisse que vous lui avez refusé une considération égale à celle de tout autre artiste, car alors vous pourriez, vous devriez l'accorder à celui qui revêt la pourpre d'Auguste ou l'âme du vieil Horace ; non, c'est simplement parce qu'il en revêt une qui n'est pas la sienne, c'est parce que, cessant d'être lui, il vous semble qu'il cesse d'être un homme.

A cette objection, la seule sérieuse, à mon sens, j'ai deux choses à répondre : la première, que c'est faux ; la seconde, que, cela fût-il vrai, le comédien n'en est pas responsable et n'en doit par conséquent pas souffrir.

Oui, cela fût-il vrai, l'acteur ne serait pas responsable de cette abdication de sa dignité, puisqu'elle lui est commandée par son poète; et, s'il y a là un abaissement, ce n'est pas à lui qu'il faut s'en prendre, mais à la forme même de l'art qui rend cet abaissement nécessaire, au théâtre tout entier; et vous ne devez pas exempter de l'excommunication l'auteur dramatique qui nous expose, nous, mineurs, à cette débauche, ni le directeur qui nous prête sa maison pour nous y livrer, avec vous, Messieurs.

Mais je nie qu'il y ait abaissement, parce qu'il n'y a pas abdication. Oui, l'acteur entre dans une autre peau, je l'ai trop dit pour refuser de le redire; et c'est cette autre peau, qui n'est pas la sienne, qui reçoit, s'il y a lieu, les coups de baton et les nasardes ; mais cette autre peau, qu'il ôtera tout à l'heure, il y entre avec son âme, avec son talent, avec son courage, car, le soir d'une première, il est

un soldat qui va au feu ; il y entre avec son *moi*, directeur et créateur ; c'est avec ce *moi* qu'il vous fait tour à tour frissonner, pleurer ou sourire les frissons les plus nobles, les larmes les plus belles, le sourire le plus humain ; il n'abdique pas, il gouverne ; il peut, jusqu'à un certain point, se soumettre ; il ne se démet pas !

Par conséquent, il garde sa dignité ; il reste un homme, et il est un artiste.

Et, avant de conclure, permettez-moi de vous lire quelques lignes d'une lettre de Voltaire, qui sert de dédicace à sa tragédie de *Zaïre :*

A M. Falkener, ambassadeur à Constantinople.

« Mon cher ami (car votre nouvelle dignité d'ambassadeur rend seulement notre amitié plus respectable et ne m'empêche pas de me servir ici d'un titre plus sacré que le titre de ministre : le nom d'ami est bien au-dessus de celui d'Excellence), je dédie à l'ambassadeur le même ouvrage que j'ai dédié au simple citoyen, au négociant anglais.

« Ceux qui savent combien le commerce est honoré dans votre patrie n'ignorent pas aussi

qu'un négociant y est quelquefois un législateur, un bon officier, un ministre public.

« Quelques personnes, corrompues par l'indigne usage de ne rendre hommage qu'à la grandeur, ont essayé de jeter un ridicule sur la nouveauté d'une dédicace faite à un homme qui n'avait alors que du mérite. On a osé, sur un théâtre consacré au mauvais goût et à la médisance, insulter à l'auteur de cette dédicace et à celui qui l'avait reçue ; on a osé lui reprocher d'être un négociant. — Il ne faut point imputer à notre nation une grossièreté si honteuse, dont les peuples les moins civilisés rougiraient. Les magistrats qui veillent parmi nous sur les mœurs, et qui sont continuellement occupés à réprimer le scandale, furent surpris alors ; mais le mépris et l'horreur du public pour l'auteur connu de cette indignité sont une nouvelle preuve de la politesse des Français.

« Les vertus qui forment le caractère d'un peuple sont souvent démenties par les vices d'un particulier. Il y a eu quelques hommes voluptueux à Lacédémone ; il y a eu des esprits légers et bas en Angleterre ; il y a eu dans Athènes des hommes sans goût, impolis et grossiers, et on en trouve dans Paris.

« Oubliez-les comme ils sont oubliés du public, et recevez ce second hommage : je le dois d'autant plus à un Anglais, que cette tragédie vient d'être embellie à Londres ; elle y a été traduite et jouée avec tant de succès, on a parlé de moi sur votre théâtre avec tant de politesse et de bonté,

que j'en dois ici un remerciement public à votre nation.

« Une nouveauté qui va paraître singulière aux Français, c'est qu'un gentilhomme de votre pays, qui a de la fortune et de la considération, n'a pas dédaigné de jouer sur votre théâtre le rôle d'Orosmane. — Cet exemple d'un citoyen qui a fait usage de son talent pour la déclamation n'est pas le premier parmi vous : tout ce qu'il y a de surprenant en cela, c'est que nous nous en étonnions. Nous devrions faire réflexion que toutes les choses de ce monde dépendent de l'usage et de l'opinion. La cour de France a dansé sur le théâtre avec les acteurs de l'Opéra, et on n'a trouvé en cela rien d'étrange, sinon que la mode de ces divertissements ait fini. Pourquoi serait-il plus étonnant de réciter que de danser en public? Y a-t-il d'autre différence entre ces deux arts, sinon que l'un est autant au-dessus de l'autre que les talents, où l'esprit a quelque part, sont au-dessus de ceux du corps? Je le répète encore, et je le dirai toujours, aucun des beaux-arts n'est méprisable, et il n'est véritablement honteux que d'attacher de la honte aux talents. »

Eh bien, je crois qu'il serait digne aujourd'hui de relever définitivement le comédien de l'interdit qu'a prononcé contre lui la société monarchique, qui affectait de ne voir en lui qu'un instrument de plaisir.

Je ne verrais qu'avantage pour tous à ce

que le comédien redevînt, sous la République Française ce qu'il était sous la République Athénienne.

Quoi donc? Grand-amiral, comme Callipide? Hé! je ne dis pas cela; et, quelle que soit la pente des artistes ou des littérateurs modernes à revêtir, à propos de tout, des attitudes et des prétentions sacerdotales, je ne revendique pour ma part aucun pontificat.

Il me semble pourtant que le comédien peut être utilement employé dans les choses d'éducation générale, — par des conférences comme celle-ci, par exemple, où il peut rendre à l'art de si réels services, — et que, dans des fêtes périodiques, qui solenniseraient les anniversaires de notre histoire, il y aurait pour lui une place à remplir dignement.

La déclamation publique d'une belle ode ou d'un récit épique produirait, certes, sur un public doué comme le public français, une impression aussi fortifiante et aussi saine que l'exécution de n'importe quel chœur d'orphéon.

Qu'on se rappelle le succès de Rachel dans la *Marseillaise* : on me comprendra mieux.

Un mouvement existe en ce sens, et j'es-

père qu'il ne fera que s'étendre et gagner en profondeur.

Lorsqu'une même pensée réunit les hommes, pensée de patriotisme, ou d'art, ou de religieuse reconnaissance pour quelque gloire évanouie, comment de beaux vers, tout vibrants de pensée, ne remueraient-ils pas chez eux ce qu'il y a de meilleur dans l'homme, et quel profit ne tirerait pas la nation de cérémonies semblables, tout entières à l'honneur de son génie?

En rendant au comédien toute sa dignité, en achevant de le mettre devant la loi sur le pied d'égalité de tous, on ne pourrait que l'encourager à de si nobles tentatives; on le ferait ainsi contribuer à ce relèvement de l'art dont il est si souvent question, et qui s'opérera avec le relèvement des mœurs.

J'entends bien que déjà l'on me raille : « Vous êtes orfèvre, monsieur Josse! » Eh oui, je le suis, et je plaide pour ma maison; mais fait-on autre chose depuis les siècles des siècles? Et attend-on de moi que je diminue l'importance, je veux dire la nécessité, de ce que certains appellent les arts d'agrément, et que beaucoup voudraient appeler les arts inutiles?

Ah! au corps il faut le nécessaire, mais c'est du superflu que l'esprit a besoin!

Je me rappelle un charmant poème de cet excellent, délicat et profond Sully Prudhomme. C'est la révolte des fleurs. Vous connaissez le sujet. Le spleen les gagne; l'homme, le monde, ce toujours la même chose qui est la destinée, les attriste et les dépite, elles renoncent à fleurir. C'est la disparition des roses. Plus de lis, les vierges y perdent; plus de violettes, c'est dommage pour le mois de mai; plus de coquelicots, comme ça rend les blés tristes! Bref, extinction du printemps. Mais qu'est-ce que ça nous fait, les fleurs? disent les gens graves. C'est une puérilité de moins, voilà tout. Oui, mais cette puérilité, c'est la grâce de l'année, c'est le charme de la vie! Tout s'en va, couleurs et parfums, et le délicat et le beau! Alors que vont devenir les femmes? Et l'amour? Et, partant, la joie? C'est fini, on s'ennuie, on s'envie, les mauvaises passions renaissent : rendez-nous les fleurs, il nous faut des fleurs, et je crois que ça finirait par des barricades, si la rose ne se laissait attendrir...

Eh bien! figurez-vous que, comme les fleurs

de Sully Prudhomme, et sans vouloir pousser la comparaison plus avant qu'il ne convient, les comédiennes et les comédiens se mettent en grève!

Je vous le demande, en votre âme et conscience, est-ce qu'il ne se produirait pas quelque subversion de même nature? Est-ce que Paris, ce Paris si lumineux et si vivant, tarderait beaucoup à devenir inhabitable? Mais on mourrait d'ennui dans les rues. Ce serait, si cela se prolongeait, le retour à l'état sauvage!

Ah! on disait autrefois que si les fraises venaient à manquer, Paris se soulèverait. Messieurs, pendant le siège, il en a manqué, de fraises, et de beaucoup d'autres choses douces, et il ne s'est pas soulevé pour cela; il a saintement combattu, courageusement souffert, mais il avait des comédiens qui remplaçaient les fraises!

Est-ce que ça été peu de chose alors, dans ces moments si sombres, que ces représentations de la Comédie-Française et d'ailleurs, où les vers jaillis de nos poètes allaient tout chauds de nos cœurs au cœur du public? Et ces représentations des *Châtiments*, d'émou-

vante et consolante mémoire! Et tant d'autres, où vos acteurs, faute d'autre laurier, vous apportaient celui de l'art, qui ne se fane jamais au front de la France! — Ah! comme les poitrines battaient! Quels transports! Quel unisson! Tenez, rien qu'au souvenir de ces heures-là, quand on vient de dire que le comédien est un être inutile, inférieur, tout de fantaisie, vrai, je ne comprends plus! — Et je veux en rester là, car rien ne peut mieux me donner, à moi, la conviction, — orgueilleuse, j'en conviens, mais justifiée, je crois, — que nous pouvons tenir un rang honorable, non seulement dans l'art, dont nous sommes les soldats, mais aussi dans la patrie.

www.ingramcontent.com/pod-product-compliance
Lightning Source LLC
Chambersburg PA
CBHW071432220526
45469CB00004B/1504